培養孩子的藝術氣息

就從 小普羅藝術叢書 開始!!

·我喜歡系列·

這是一套教導幼齡兒童認識色彩的藝術叢書，期望在幼兒初步接觸色彩時，能對色彩有正確的體會。

我喜歡紅色　　我喜歡棕色　　我喜歡黃色　　我喜歡綠色　　我喜歡藍色　　我喜歡白色和黑色

·創意小畫家系列·

這是一套指導小朋友如何使用繪畫媒材的藝術圖書，不僅介紹了媒材使用的基本原則，更加入了創意技法的學習，以培養小朋友豐沛的想像力與創造力。

蠟　筆　　　水　彩　　　色鉛筆　　　粉彩筆　　　彩色筆　　　廣告顏料

針對各年齡層的小朋友設計，
讓小朋友不僅學會感受色彩、運用各種畫具及基本畫圖原理
更能發揮想像力，成為一個天才小畫家！

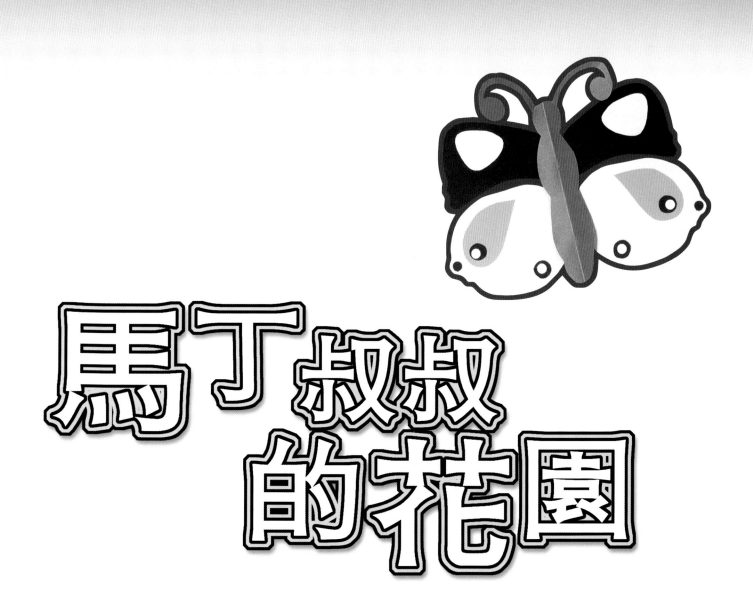

馬丁叔叔的花園

三民書局

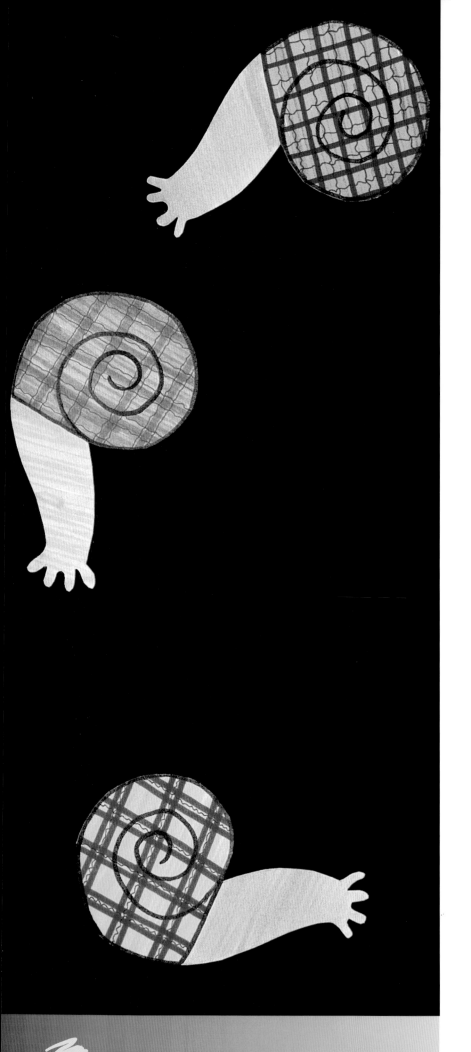

好朋友的聯絡簿

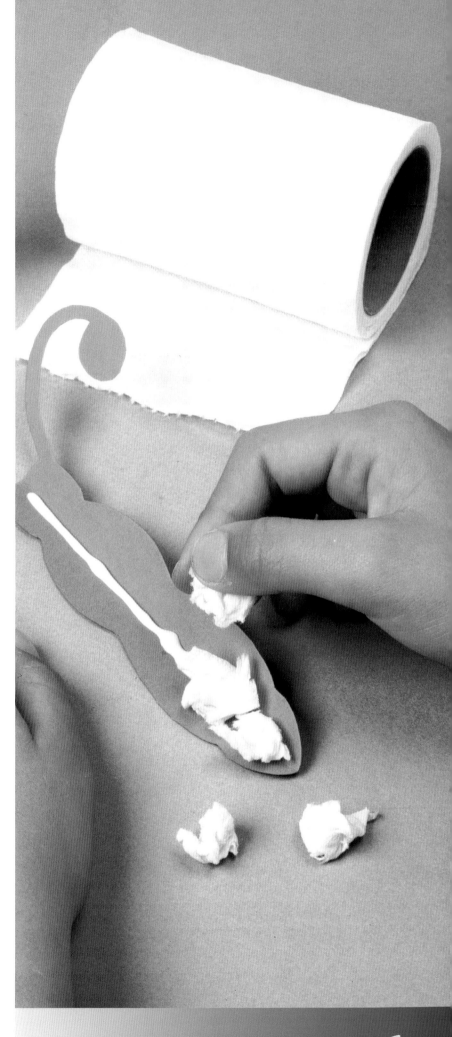

1 甜蜜蜜的工作

準備的材料：

一張 A4 白色卡紙、一些彩色筆、一捲紙膠帶、一把剪刀、一支鉛筆。

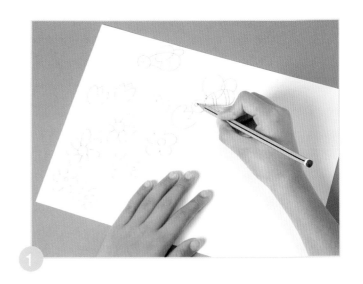

1. 先用鉛筆在白色卡紙上畫出一座花團錦簇的大花園，上頭有幾隻忙著採花蜜的蜜蜂。

2. 利用紙膠帶貼成花園籬笆的造形。

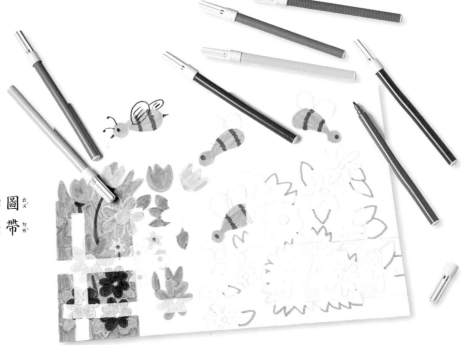

3. 用彩色筆在畫好的圖案上著色，貼上紙膠帶的部分也可以畫。

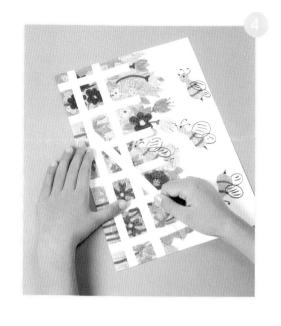

4. 上好顏色後將紙膠帶撕下來。

5. 再將膠帶下的鉛筆痕跡擦掉就完成了。

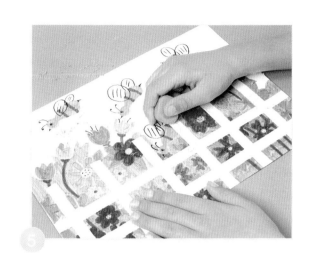

這一群蜜蜂會一直不停的採花蜜哦！

馬下里小里小的新花園

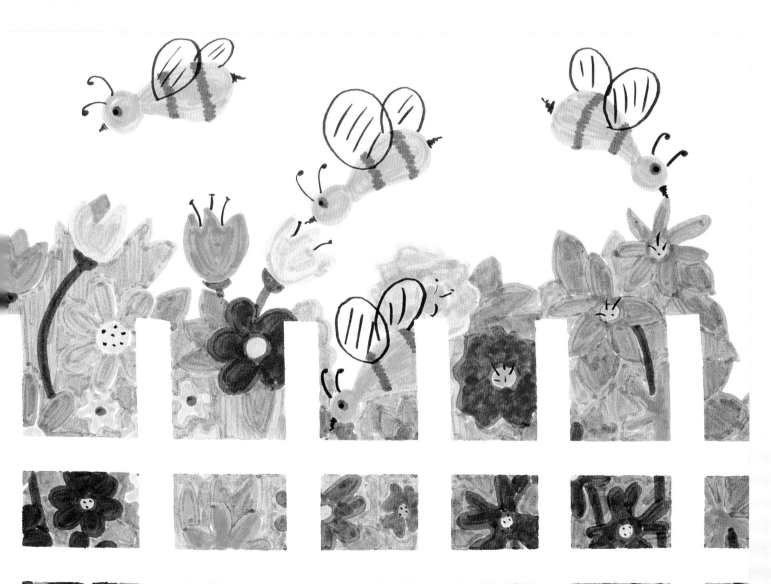

2 一隻健康的毛毛蟲

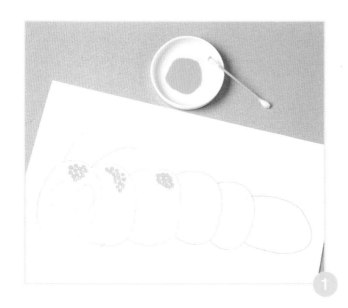

準備的材料：

一張 A4 白色卡紙、一支鉛筆、一些廣告顏料、一些棉花棒。

1. 將最後一個步驟中的毛毛蟲圖案（直接照著畫或影印均可）描繪到白色卡紙上。 先利用棉花棒細心的用點的方式按照圖中示範一樣，將黃色廣告顏料畫在毛毛蟲的身上。

2. 再將棉花棒的另一頭沾上藍色廣告顏料，同樣點在毛毛蟲身上的一些區域。

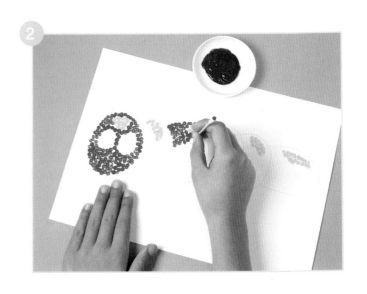

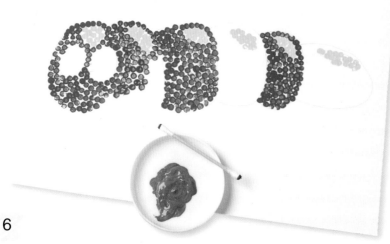

3. 接下來再拿另一隻棉花棒沾綠色顏料點出身體剩下的部分。

6

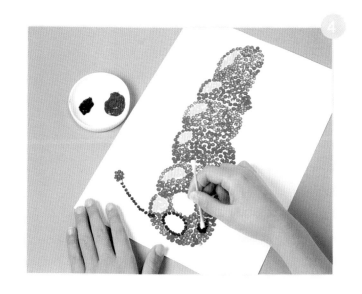

4.紅色和黑色則用來點出眼睛和嘴巴的部位，觸角也別忘了用點的方式畫出來哦。

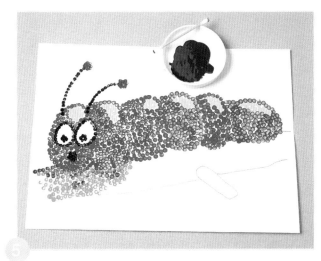

5.最後再用棕色顏料點上毛毛蟲休息的樹枝。

看到沒，你可別以為這是一隻真的毛毛蟲，牠可是點畫的毛毛蟲哦！

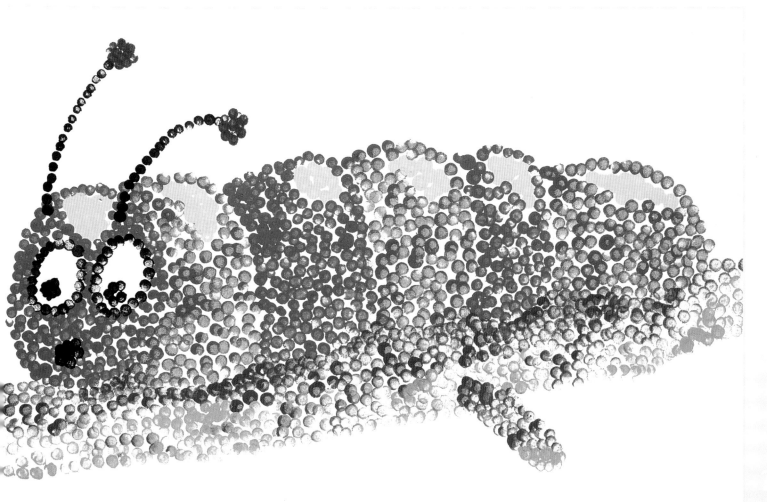

3 牠們最拿手的變色功夫

準備的材料：

一張 A4 白色卡紙、一支鉛筆、黃色、藍色和紅色水彩顏料、一支水彩筆、一個裝水的容器、一支黑色細字簽字筆。

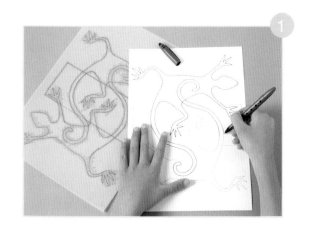

1.將蜥蜴的圖案（頁 28）描在白色卡紙上，再用黑色細字簽字筆仔細描出輪廓。

2.按照範例所示，用黃色、藍色和紅色（三原色）水彩著上顏色。

3.如果你混合了紅色和黃色水彩顏料，就會調出綠色；如果混合了黃色和紅色，就會調出橙色。再將這些調出來的二次色畫在蜥蜴圖案上。

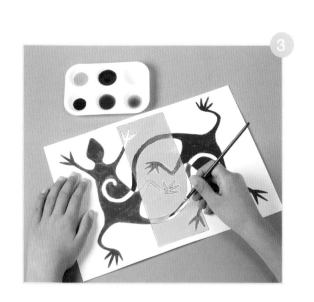

4.現在再將藍色和紅色混合調出紫色（另一個二次色），把它畫在蜥蜴的尾巴上。

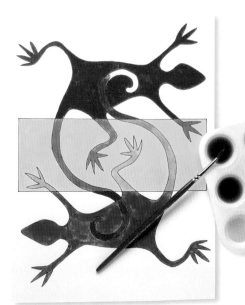

這兩隻蜥蜴雖然不是變色龍，卻還是可以隨心所欲的改變顏色哦！

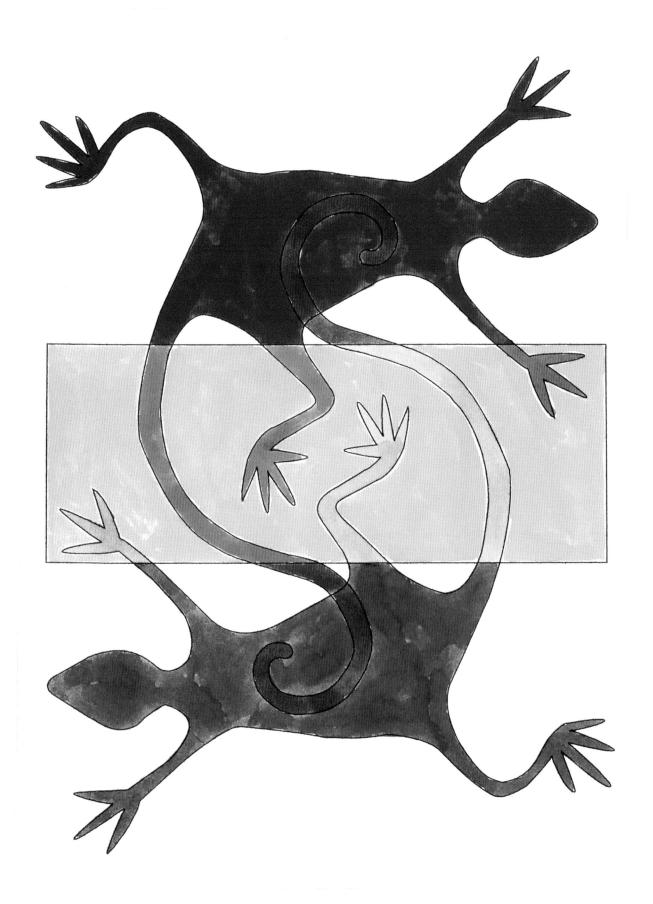

馬丁和和的花園

4 翩(ㄆㄧㄢ)翩(ㄆㄧㄢ)起(ㄑㄧˇ)舞(ㄨˇ)的(ㄉㄜ˙)蝴(ㄏㄨˊ)蝶(ㄉㄧㄝˊ)

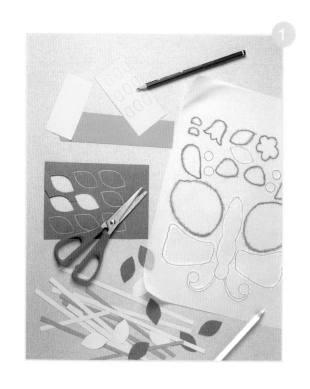

準備的材料：

一張 A3 藍色卡紙、各種顏色的
色紙、一些衛生紙、一把剪刀、
一條口紅膠、一個打孔器、紅色
和白色色鉛筆各一支。

1. 利(ㄌㄧˋ)用(ㄩㄥˋ)已(ㄧˇ)經(ㄐㄧㄥ)印(ㄧㄣˋ)好(ㄏㄠˇ)的(ㄉㄜ˙)花(ㄏㄨㄚ)瓣(ㄅㄢˋ)和(ㄏㄜˊ)
花(ㄏㄨㄚ)萼(ㄜˋ)圖(ㄊㄨˊ)案(ㄢˋ)（頁 29）描(ㄇㄧㄠˊ)繪(ㄏㄨㄟˋ)在(ㄗㄞˋ)
各(ㄍㄜˋ)種(ㄓㄨㄥˇ)深(ㄕㄣ)淺(ㄑㄧㄢˇ)不(ㄅㄨˋ)一(ㄧ)的(ㄉㄜ˙)綠(ㄌㄩˋ)色(ㄙㄜˋ)色(ㄙㄜˋ)紙(ㄓˇ)
上(ㄕㄤˋ)，　分(ㄈㄣ)別(ㄅㄧㄝˊ)剪(ㄐㄧㄢˇ)下(ㄒㄧㄚˋ)來(ㄌㄞˊ)以(ㄧˇ)後(ㄏㄡˋ)，　再(ㄗㄞˋ)
剪(ㄐㄧㄢˇ)一(ㄧ)些(ㄒㄧㄝ)綠(ㄌㄩˋ)色(ㄙㄜˋ)的(ㄉㄜ˙)長(ㄔㄤˊ)條(ㄊㄧㄠˊ)形(ㄒㄧㄥˊ)當(ㄉㄤ)作(ㄗㄨㄛˋ)
花(ㄏㄨㄚ)莖(ㄐㄧㄥ)。

2. 然(ㄖㄢˊ)後(ㄏㄡˋ)選(ㄒㄩㄢˇ)一(ㄧ)些(ㄒㄧㄝ)你(ㄋㄧˇ)喜(ㄒㄧˇ)歡(ㄏㄨㄢ)的(ㄉㄜ˙)色(ㄙㄜˋ)
紙(ㄓˇ)，　在(ㄗㄞˋ)上(ㄕㄤˋ)面(ㄇㄧㄢˋ)畫(ㄏㄨㄚˋ)出(ㄔㄨ)花(ㄏㄨㄚ)冠(ㄍㄨㄢ)的(ㄉㄜ˙)造(ㄗㄠˋ)
形(ㄒㄧㄥˊ)，　再(ㄗㄞˋ)把(ㄅㄚˇ)它(ㄊㄚ)剪(ㄐㄧㄢˇ)下(ㄒㄧㄚˋ)來(ㄌㄞˊ)。

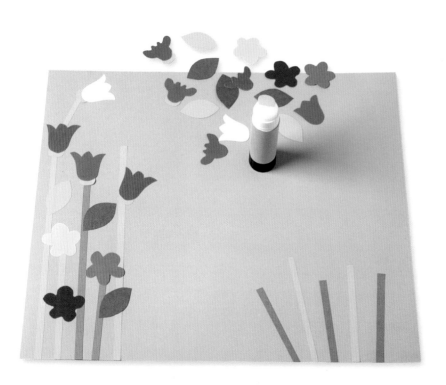

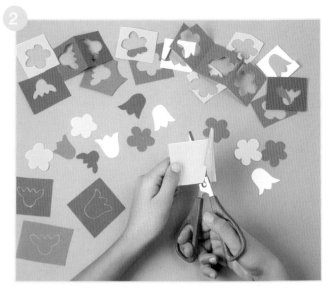

3. 在(ㄗㄞˋ)準(ㄓㄨㄣˇ)備(ㄅㄟˋ)好(ㄏㄠˇ)的(ㄉㄜ˙)藍(ㄌㄢˊ)色(ㄙㄜˋ)卡(ㄎㄚˇ)紙(ㄓˇ)上(ㄕㄤˋ)，
先(ㄒㄧㄢ)貼(ㄊㄧㄝ)上(ㄕㄤˋ)花(ㄏㄨㄚ)莖(ㄐㄧㄥ)，　花(ㄏㄨㄚ)莖(ㄐㄧㄥ)上(ㄕㄤˋ)頭(ㄊㄡˊ)依(ㄧ)序(ㄒㄩˋ)
貼(ㄊㄧㄝ)上(ㄕㄤˋ)花(ㄏㄨㄚ)萼(ㄜˋ)、　花(ㄏㄨㄚ)冠(ㄍㄨㄢ)、　花(ㄏㄨㄚ)瓣(ㄅㄢˋ)和(ㄏㄜˊ)葉(ㄧㄝˋ)
子(ㄗ˙)等(ㄉㄥˇ)。

4.現在把蝴蝶圖案的部分描摹在另外一些顏色的色紙上，剪下來；至於小的圓形圖案則用打孔機來做。

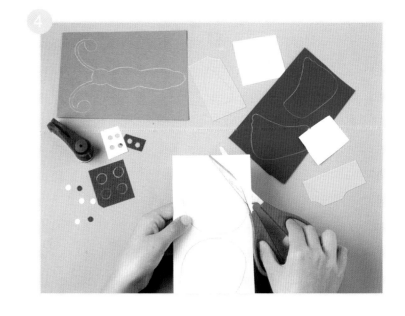

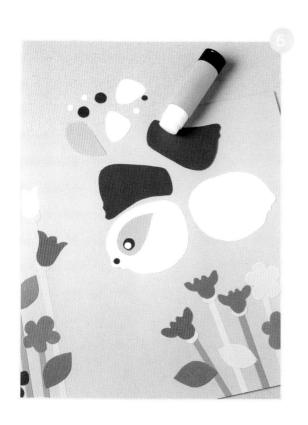

5.再將蝴蝶的翅膀貼在藍色卡紙的適當位置上，翅膀上拿各種造形的圖案妝點一下。

6.剪下蝴蝶的身軀部分後從中間對摺。

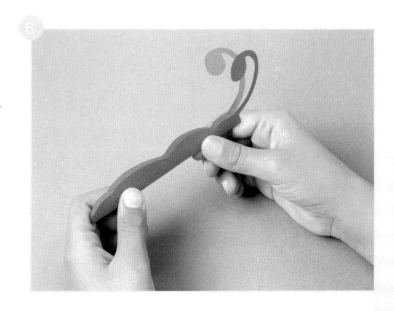

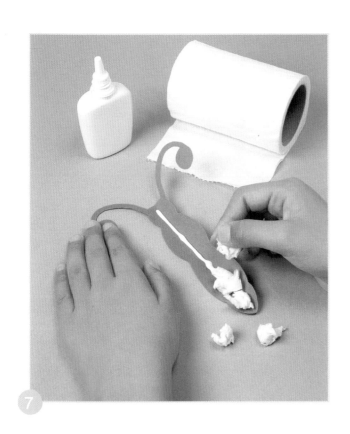

7. 為了讓蝴蝶的身軀有點立體效果，用衛生紙揉一些小紙團塞到身體裡面，再貼到蝴蝶翅膀的中間位置。

不論你怎麼看，一定不只看到一隻蝴蝶而已吧！你是不是覺得那些花好像也跟著飛舞起來了呢？

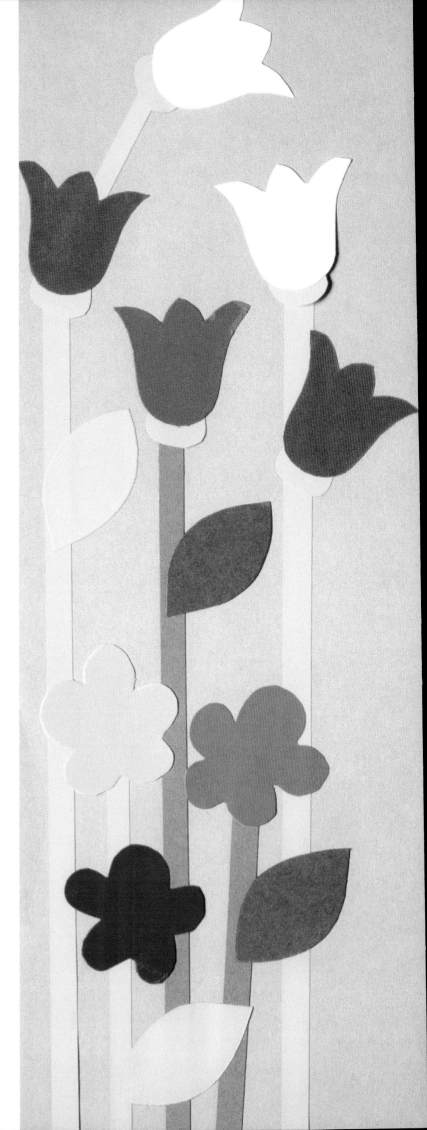

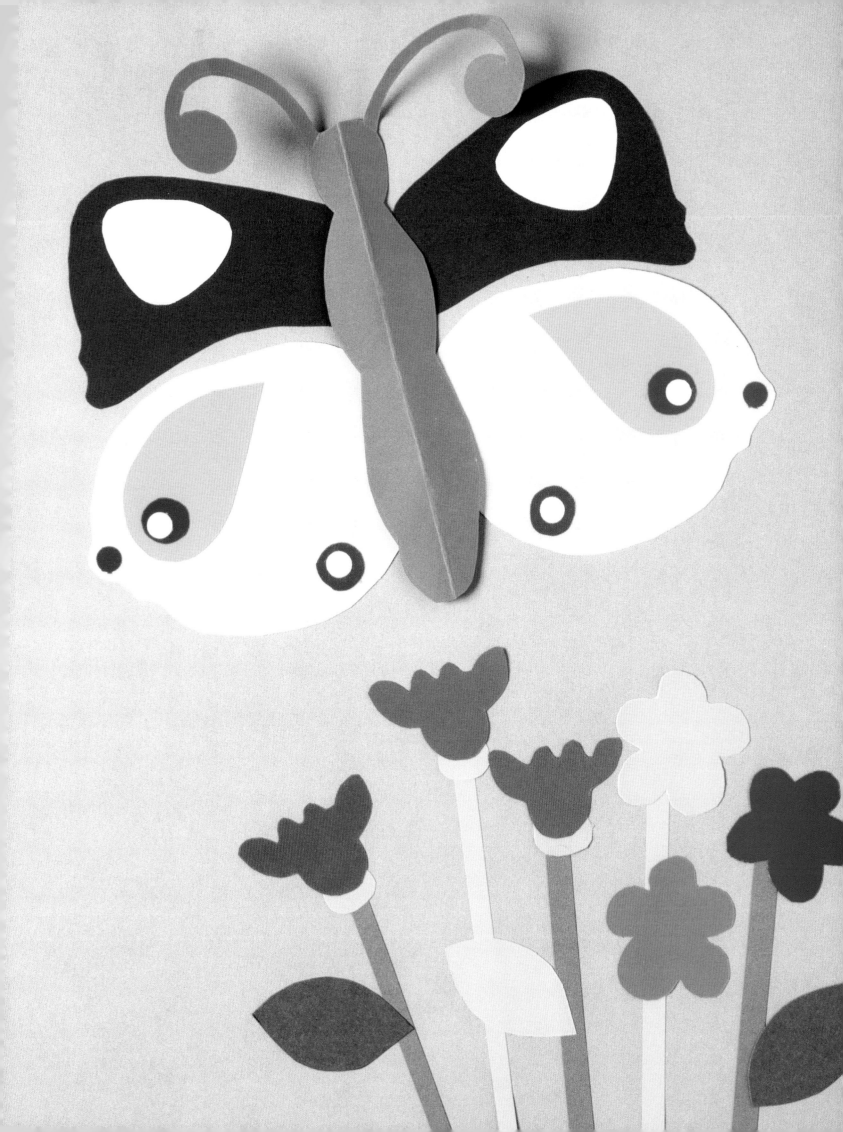

5 這隻蜂鳥超愛吃甜的！

準備的材料：

一塊紙板、各種顏色的黏土、藍色和白色廣告顏料、一支水彩筆、一支小木棍。

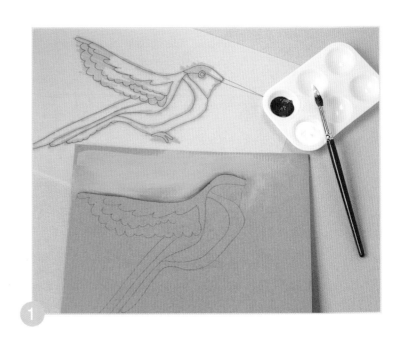

1. 在一小塊的紙板上將蜂鳥身軀圖案（頁30）描繪上去，再用藍色和白色廣告顏料著色。

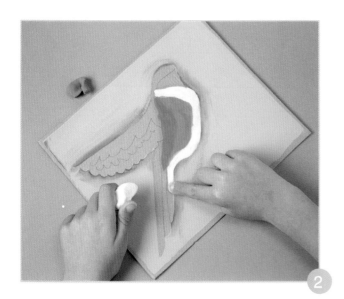

2. 再拿白色和綠色的黏土分別鋪在蜂鳥的肚子部位。混合一點黃色黏土到綠色裡面可以得到另一種比較亮的綠色。

3. 尾部和翅膀的部分可以用白色、淺綠色和深綠色揉成小球狀輕輕壓扁。壓的時候先從下方開始，固定小圓球，再慢慢用指腹推開。

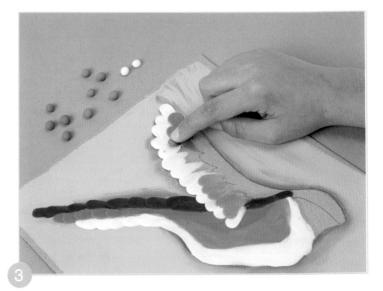

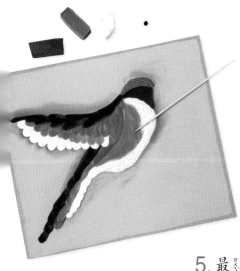

4. 然後用綠色和紅色黏土裝飾頭部，再用小木棍擀出白色和黑色的小圓點作為蜂鳥的眼睛。

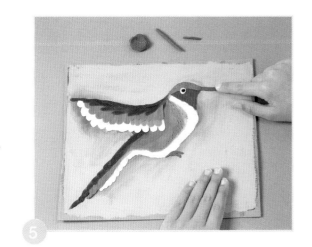

5. 最後用棕色黏土做一個長長的鳥喙和鳥爪，這樣就大功告成了。

⑤

有了這麼長的鳥喙，這隻貪吃的蜂鳥就可以在花園裡大快朵頤了！

馬丁和小小的花園

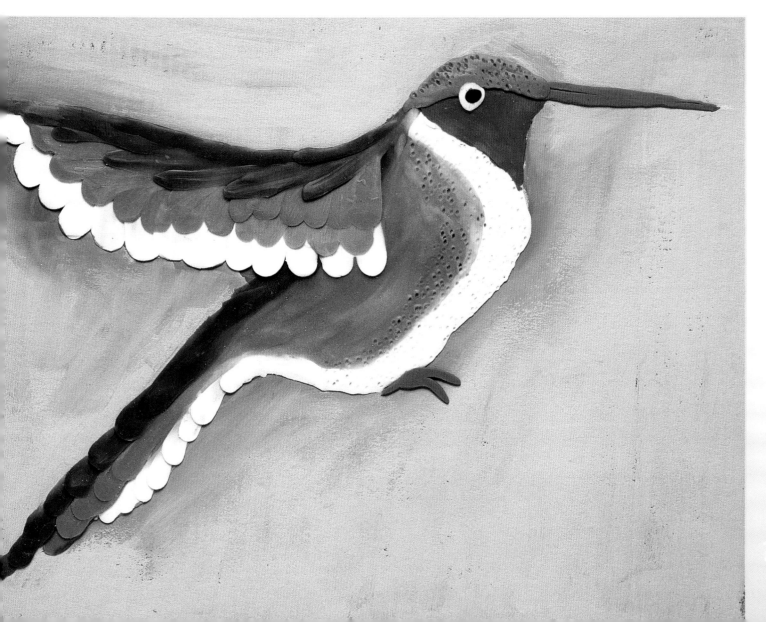

6 嘓嘓叫的卡片

準備的材料：

一張正方形的水彩紙、一些水彩顏料、一支水彩筆、一支綠色彩色筆、一支黑色細字簽字筆、一個裝水的容器、一把剪刀、一支鉛筆、一把美工刀。

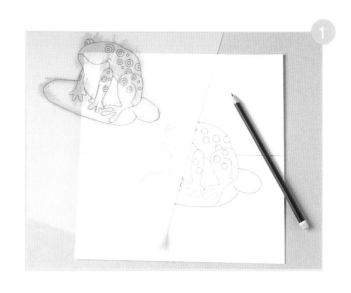

1. 在一張正方形水彩紙的中間先畫一條水平線，再將青蛙圖案（頁31）描繪在這條水平線上。

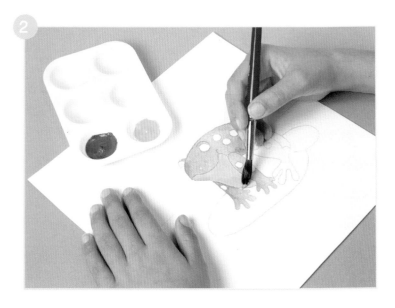

2. 用綠色和黃色水彩顏料分別為青蛙的身體和棲息的荷葉著上顏色。

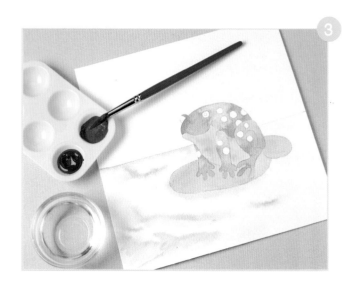

3. 使用粗的水彩筆沾一點水將水平線以下的部分微微刷上一層，在乾掉以前，刷上一些藍色和紫色顏料。

4.等卡片完全乾了以後，用綠色簽字筆修飾青蛙的身體，再用黑色的細字簽字筆勾勒出圖案的輪廓。

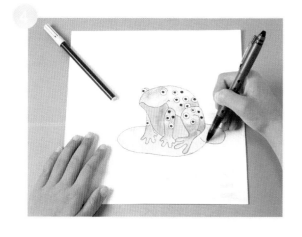

5.請一位長輩幫忙用美工刀割出水平線以上的青蛙輪廓。

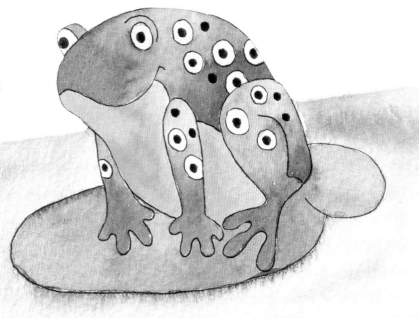

馬丁和小小的花園

沿著水平線將卡片對摺，你就會看到一隻栩栩如生的小青蛙等不及要跳出來了呢！

17

7 時髦的小蝸牛

準備的材料：

一張 A4 白色卡紙、一張 A3 黑色卡紙、一些彩色筆、綠色、黑色和紅色細字簽字筆各一支、一把剪刀、一條口紅膠。

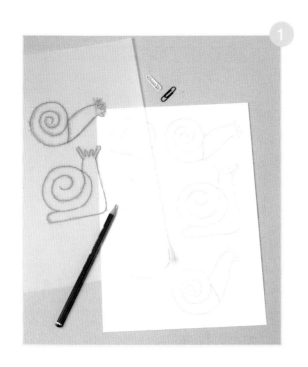

1. 將最後一個步驟兩隻不同造形的蝸牛圖案（直接照著畫或影印均可）重複幾次複製在白色卡紙上。

2. 用黃色或皮膚色在蝸牛的身體部位著色，蝸牛殼的部分可隨意挑選你喜歡的顏色來畫，也可以留一兩個不畫上顏色。

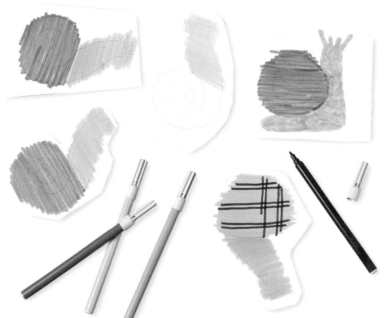

3. 將這些蝸牛個別分開以後，想像每隻蝸牛的殼都是不同織布的印花圖案。例如，你可以用紅色簽字筆在其中一隻蝸牛殼上，畫出雙線的格子圖案。

18

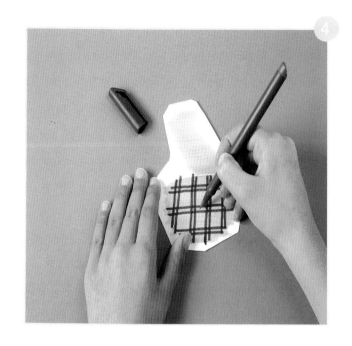

4.然後再用綠色細字簽字筆在這一隻畫有雙格線的蝸牛殼上，在格線之間描出波浪線條。

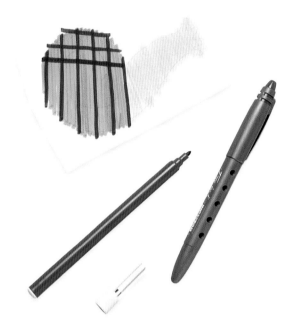

5.現在則是在另一隻蝸牛的殼上畫出藍色格線和黑色波浪線條的印花圖案。

6.所有的蝸牛殼都畫好各自的印花圖案以後，再用粗的黑色簽字筆在每隻蝸牛殼上重新描出螺旋線條。

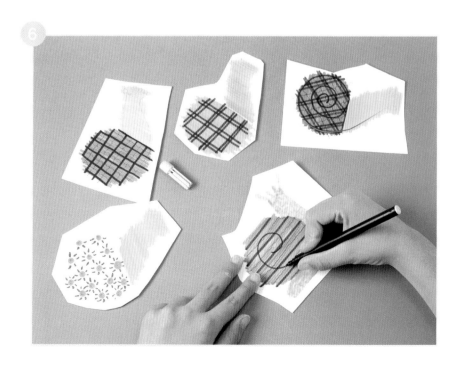

馬丁和小茉的花園

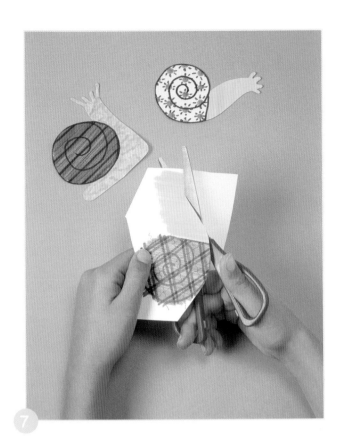

7. 沿著蝸牛的輪廓修剪，隨意的將每隻蝸牛黏貼在黑色的卡紙上。

這幾隻蝸牛雖然總是慢吞吞的，但卻是舞臺上獲得最多掌聲的主角哦！

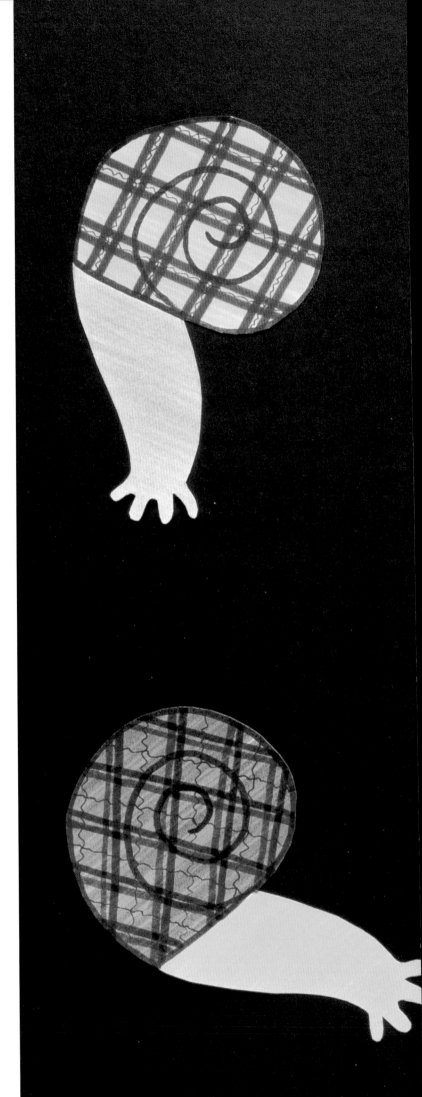

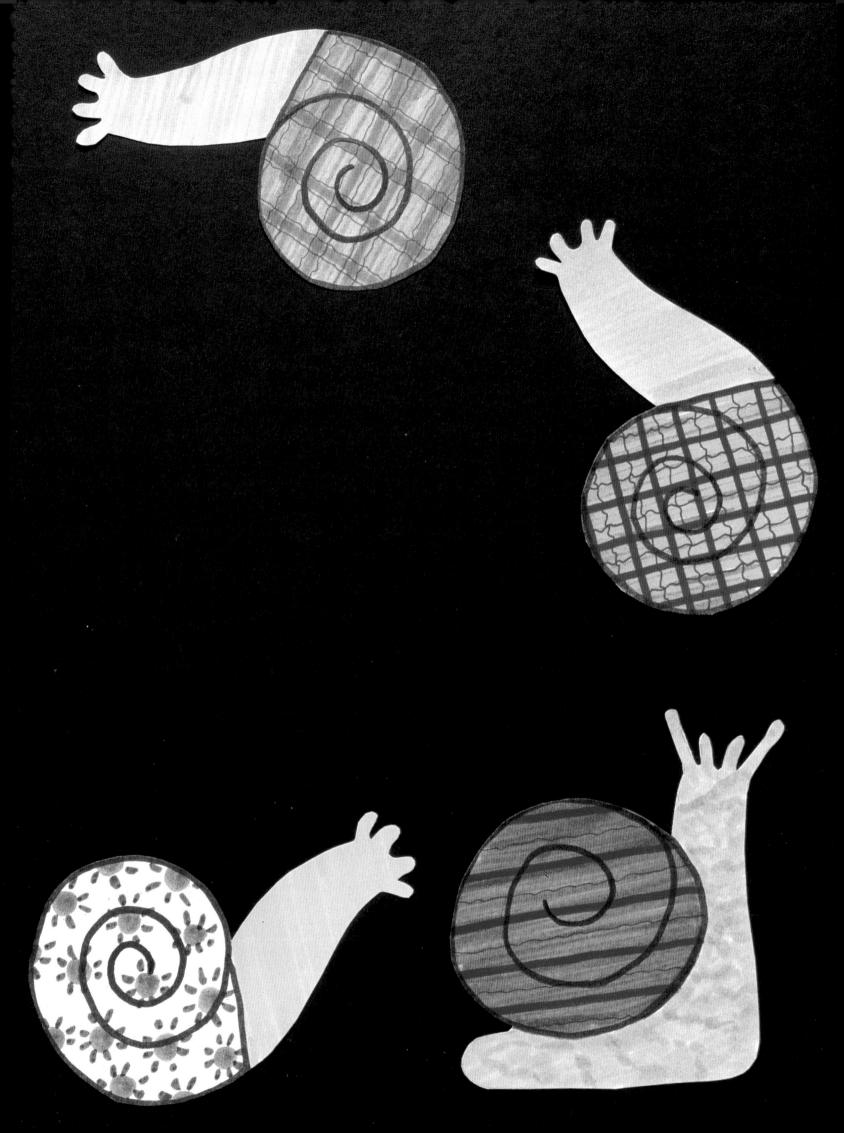

8 來隻蠟筆狗如何？

1. 將最後一個步驟中可愛的小狗圖案描繪到畫紙上。

準備的材料：

一張有色的畫紙、一些蠟筆。

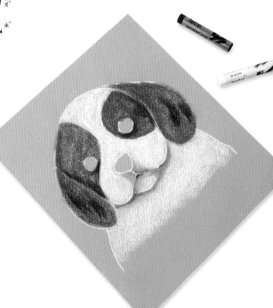

2. 用白色和棕色蠟筆為小狗的頭著色，但是小狗的眼睛和鼻子部分要先預留下來。狗鼻子下面則用粉紅色畫出。

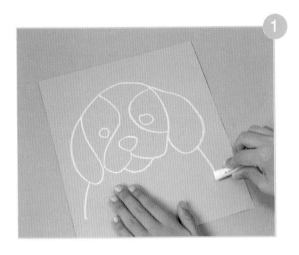

3. 以指腹將塗好的顏色稍微抹一抹，讓顏色充分混合，再用灰色和黑色蠟筆畫出眼睛和鼻子。

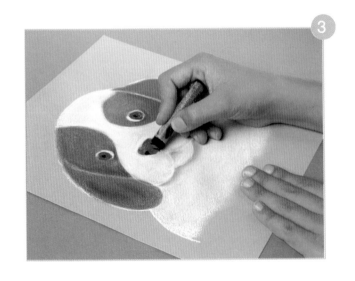

4. 最後再拿白色蠟筆在眼睛和鼻子的部分點出光線反射的效果。

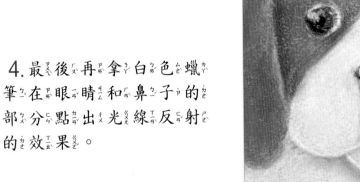

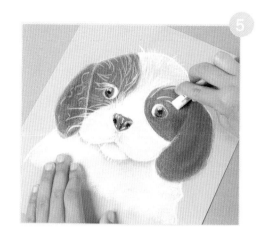

5. 現在畫出小狗頭部的毛髮，別忘了鬍鬚也要畫出來喔！

誰說你家的小狗不喜歡蠟筆呢？

馬丁柔柔小的花園

9 石﹝ㄕ﹞頭﹝ㄊㄡ﹞瓢﹝ㄆㄧㄠ﹞蟲﹝ㄔㄨㄥ﹞

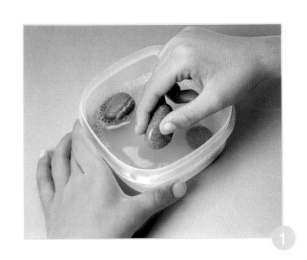

準備的材料：

一些小石頭、一些廣告顏料、一個裝水的容器、肥皂水、一支白色色鉛筆、一罐白膠、一支水彩筆。

1. 找來幾個河邊的小石頭，用清水和肥皂徹底洗乾淨、晾乾。

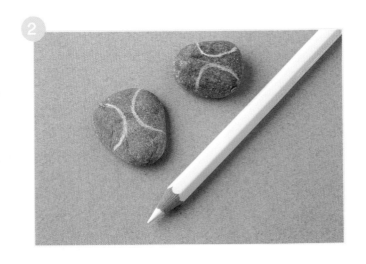

2. 石頭乾了以後，用白色色鉛筆選定每顆石頭的其中一面畫出瓢蟲的翅膀線條造形。

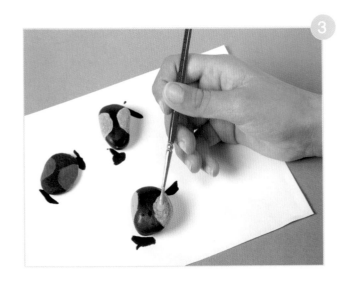

3. 用黑色廣告顏料為瓢蟲的身體著上顏色，翅膀則隨意挑選你喜歡的顏色來畫。

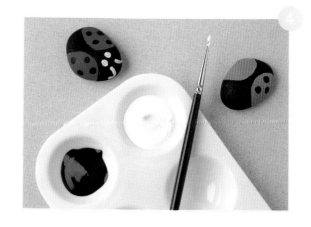

4. 用細筆頭的水彩筆沾黑色和白色顏料，分別為每隻瓢蟲畫出眼睛、觸角和翅膀上的斑點。

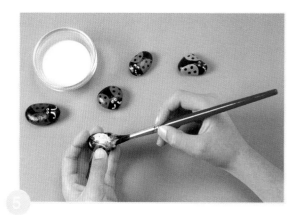

5. 之後再為每顆石頭充分塗上白膠；等乾了以後，就會變得透明且亮晶晶了。

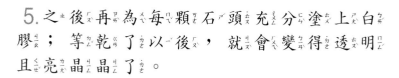

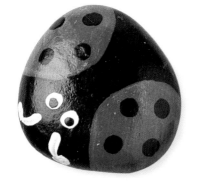

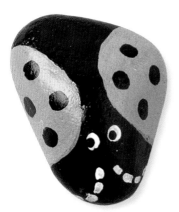

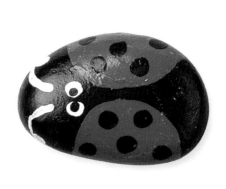

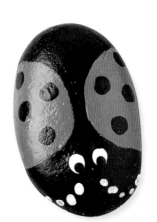

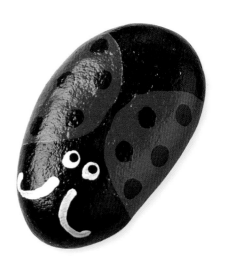

畫上瓢蟲的造形，相信你一定會好好保存這些石頭的！

馬丁和小小的花園

10 喂ㄨㄟ！ 你ㄋㄧ怎ㄗㄣ麼ㄇㄜ變ㄅㄧㄢ成ㄔㄥ貓ㄇㄠ啦ㄌㄚ！

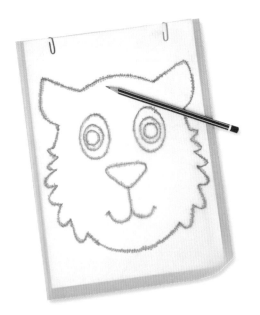

1. 將ㄐㄧㄤ最ㄗㄨㄟ後ㄏㄡ一ㄧ個ㄍㄜ步ㄅㄨ驟ㄗㄡ中ㄓㄨㄥ貓ㄇㄠ咪ㄇㄧ的ㄉㄜ圖ㄊㄨ案ㄢ（直ㄓ接ㄐㄧㄝ照ㄓㄠ著ㄓㄜ畫ㄏㄨㄚ或ㄏㄨㄛ影ㄧㄥ印ㄧㄣ）複ㄈㄨ製ㄓ在ㄗㄞ白ㄅㄞ色ㄙㄜ卡ㄎㄚ紙ㄓ上ㄕㄤ。

一張 A4 白色卡紙、一些廣告顏料、黑色和棕色的油性蠟筆各一支、一條橡皮繩、一些黑色毛線、一把剪刀、一罐白膠、一些木屑、一支水彩筆、一支雕刻刀。

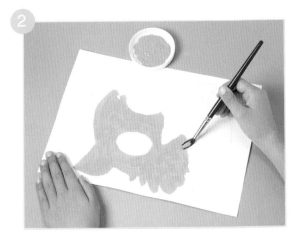

2. 拿ㄋㄚ少ㄕㄠ許ㄒㄩ的ㄉㄜ黃ㄏㄨㄤ色ㄙㄜ廣ㄍㄨㄤ告ㄍㄠ顏ㄧㄢ料ㄌㄧㄠ混ㄏㄨㄣ入ㄖㄨ一ㄧ些ㄒㄧㄝ白ㄅㄞ膠ㄐㄧㄠ，和ㄏㄜ一ㄧ點ㄉㄧㄢ點ㄉㄧㄢ的ㄉㄜ木ㄇㄨ屑ㄒㄧㄝ，混ㄏㄨㄣ合ㄏㄜ出ㄔㄨ容ㄖㄨㄥ易ㄧ推ㄊㄨㄟ開ㄎㄞ的ㄉㄜ糊ㄏㄨ狀ㄓㄨㄤ。用ㄩㄥ水ㄕㄨㄟ彩ㄘㄞ筆ㄅㄧ沾ㄓㄢ顏ㄧㄢ料ㄌㄧㄠ糊ㄏㄨ畫ㄏㄨㄚ滿ㄇㄢ整ㄓㄥ個ㄍㄜ面ㄇㄧㄢ具ㄐㄩ造ㄗㄠ形ㄒㄧㄥ，但ㄉㄢ預ㄩ留ㄌㄧㄡ出ㄔㄨ眼ㄧㄢ睛ㄐㄧㄥ和ㄏㄜ鼻ㄅㄧ子ㄗ的ㄉㄜ部ㄅㄨ分ㄈㄣ。

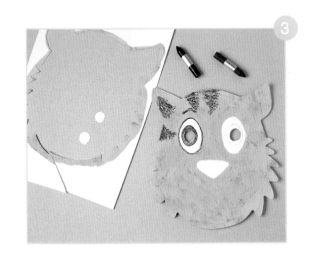

3. 等ㄉㄥ顏ㄧㄢ料ㄌㄧㄠ乾ㄍㄢ了ㄌㄜ以ㄧ後ㄏㄡ，把ㄅㄚ它ㄊㄚ剪ㄐㄧㄢ下ㄒㄧㄚ來ㄌㄞ，挖ㄨㄚ出ㄔㄨ眼ㄧㄢ睛ㄐㄧㄥ的ㄉㄜ洞ㄉㄨㄥ。再ㄗㄞ用ㄩㄥ黑ㄏㄟ色ㄙㄜ蠟ㄌㄚ筆ㄅㄧ描ㄇㄧㄠ出ㄔㄨ眼ㄧㄢ睛ㄐㄧㄥ的ㄉㄜ輪ㄌㄨㄣ廓ㄎㄨㄛ，棕ㄗㄨㄥ色ㄙㄜ蠟ㄌㄚ筆ㄅㄧ則ㄗㄜ畫ㄏㄨㄚ出ㄔㄨ貓ㄇㄠ臉ㄌㄧㄢ上ㄕㄤ的ㄉㄜ斑ㄅㄢ紋ㄨㄣ。

4. 鬍ㄏㄨ鬚ㄒㄩ的ㄉㄜ部ㄅㄨ分ㄈㄣ用ㄩㄥ黑ㄏㄟ色ㄙㄜ的ㄉㄜ毛ㄇㄠ線ㄒㄧㄢ黏ㄋㄧㄢ貼ㄊㄧㄝ出ㄔㄨ來ㄌㄞ。現ㄒㄧㄢ在ㄗㄞ你ㄋㄧ可ㄎㄜ以ㄧ把ㄅㄚ橡ㄒㄧㄤ皮ㄆㄧ繩ㄕㄥ穿ㄔㄨㄢ過ㄍㄨㄛ眼ㄧㄢ睛ㄐㄧㄥ旁ㄆㄤ邊ㄅㄧㄢ的ㄉㄜ小ㄒㄧㄠ洞ㄉㄨㄥ。

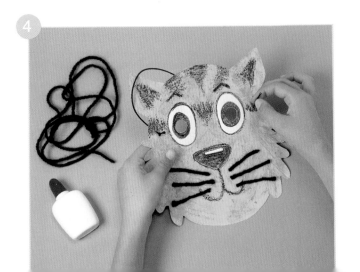

現在，我們來
學學怎麼樣喵喵叫，
然後……就可以嚇死所
有的老鼠了！

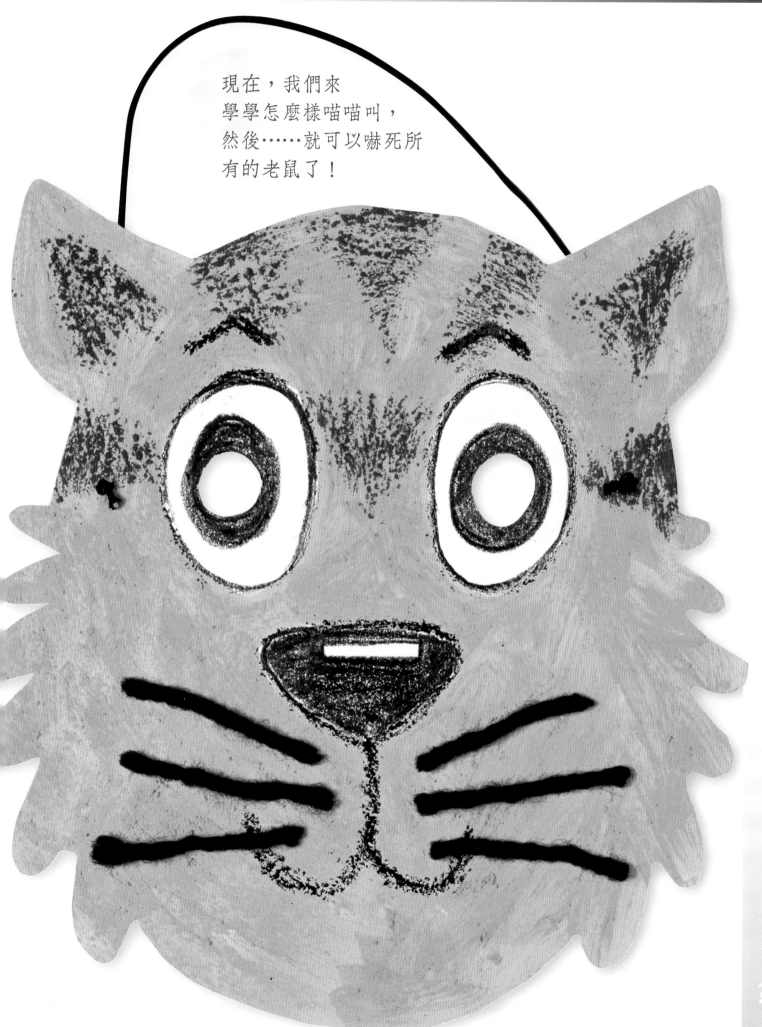

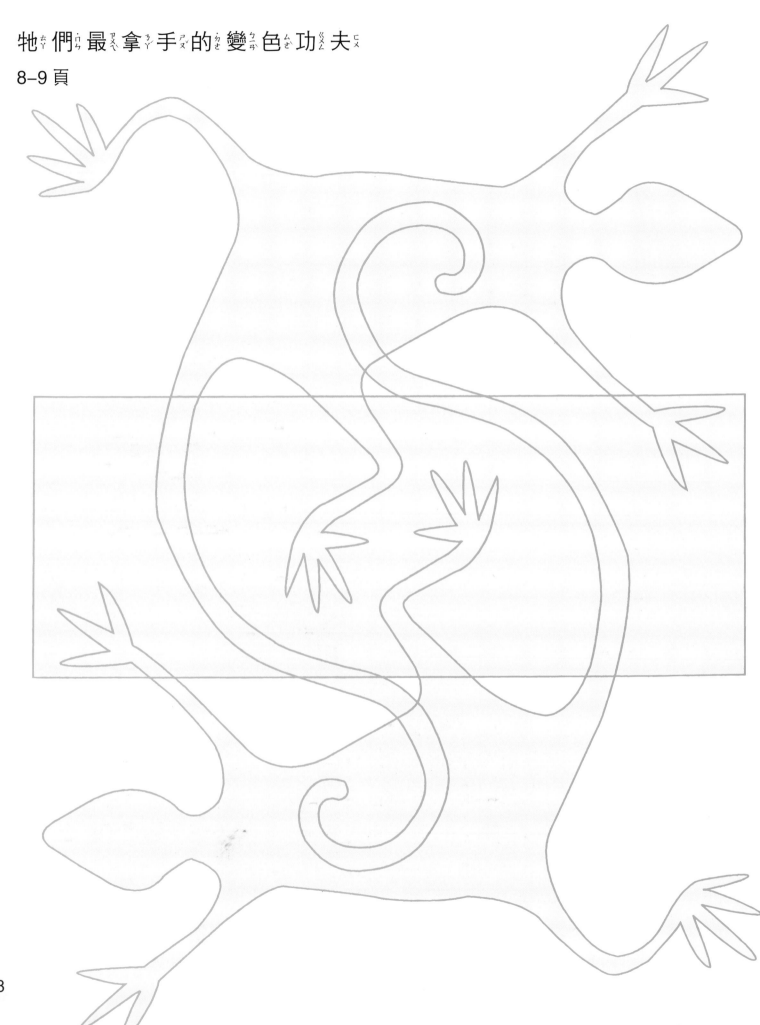

翩翩起舞的蝴蝶
10-13 頁

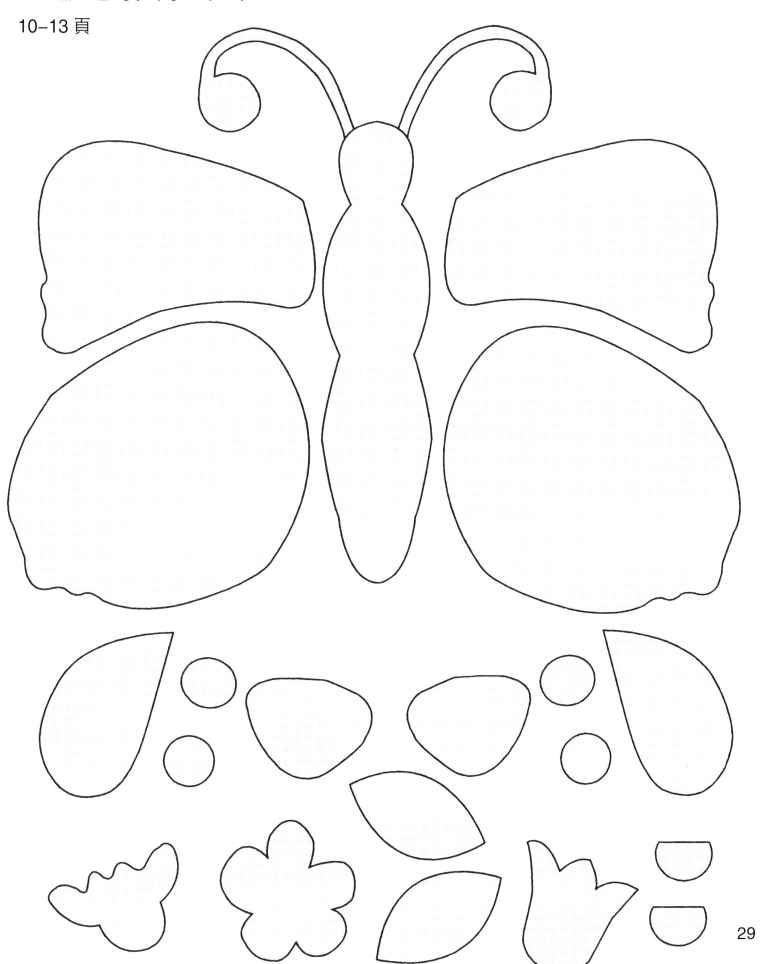

這隻蜂鳥超愛吃甜的！

14–15 頁

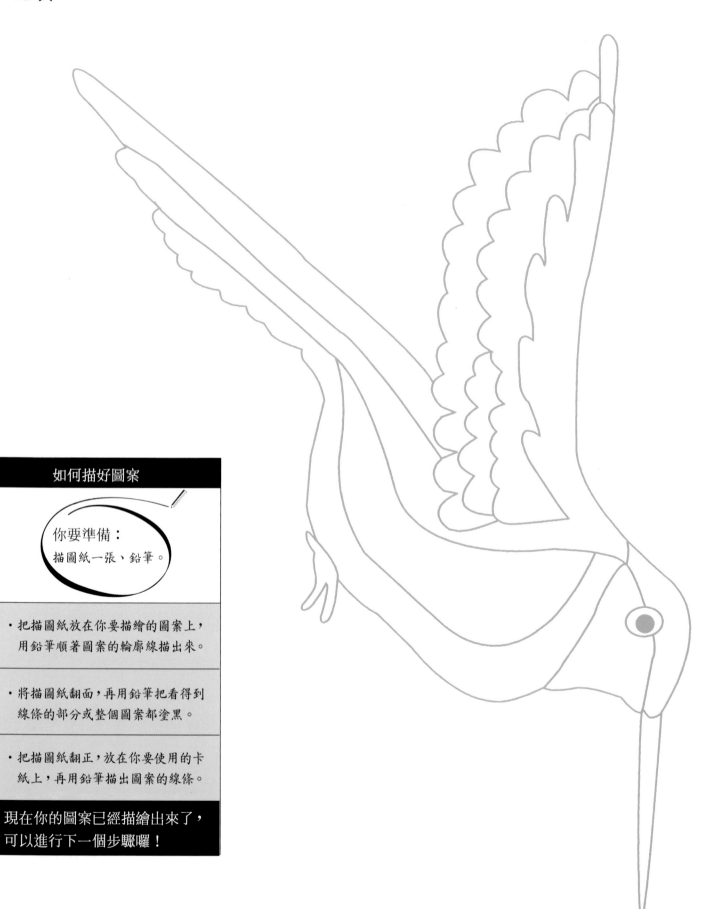

如何描好圖案

你要準備：
描圖紙一張、鉛筆。

- 把描圖紙放在你要描繪的圖案上，用鉛筆順著圖案的輪廓線描出來。

- 將描圖紙翻面，再用鉛筆把看得到線條的部分或整個圖案都塗黑。

- 把描圖紙翻正，放在你要使用的卡紙上，再用鉛筆描出圖案的線條。

現在你的圖案已經描繪出來了，可以進行下一個步驟囉！

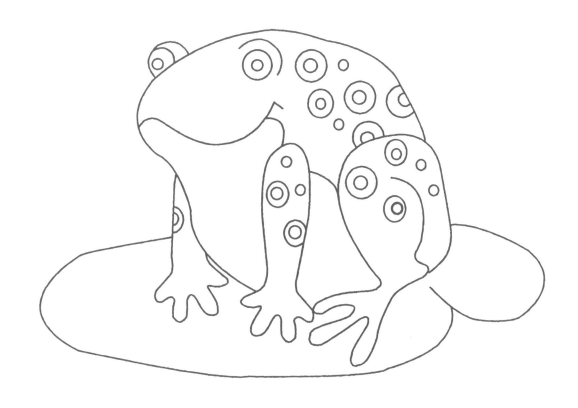

馬丁ㄉㄧㄥ家ㄐㄧㄚ小ㄒㄧㄠ小ㄒㄧㄠ的ㄉㄜ花ㄏㄨㄚ園ㄩㄢ

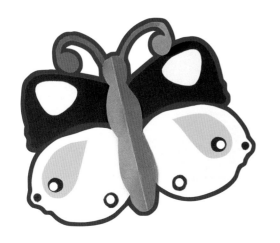

三個貼心的小建議

· 小朋友作品完成後應該給予適時的讚美，要是他們沒做好的地方也別忘了要幫忙修改哦。培養孩子們學習接受大人的意見指導，也讓他們更活潑的運用造形練習的技巧，對於藝術創作的學習絕對有很大的益處。

· 如果有需要等作品晾乾的情形，應該要先找一個安全而平坦的處所，讓孩子安心而有耐性的等待以避免受傷。如果能找到一個井然有序的美勞場所就更理想了。

· 隨著孩子的成長可以適時加長造形藝術創作的操作時間，可以使得技巧的學習更加精進。

透過素描、彩繪、拼貼……等活動來豐富小孩的創造力

恐龍大帝國

遨遊天空的世界

海底王國

森林之王

動物農場

馬丁叔叔的花園

森林樂園

極地風光

國家圖書館出版品預行編目資料

馬丁叔叔的花園 / Pilar Amaya著;許玉燕譯.－－初
版一刷.－－臺北市；三民，2004
　　　面；　　公分－－(小普羅藝術叢書. 我的動物朋
友系列)
譯自：El Jardín del Tío Martin
ISBN 957－14－3970－3　　(精裝)

1.美勞

999　　　　　　　　　　　　　　　　92020945

網路書店位址　http://www.sanmin.com.tw

ⓒ　**馬丁叔叔的花園**

著作人　Pilar Amaya
譯　者　許玉燕
發行人　劉振強
著作財
產權人　三民書局股份有限公司
　　　　臺北市復興北路386號
發行所　三民書局股份有限公司
　　　　地址／臺北市復興北路386號
　　　　電話／(02)25006600
　　　　郵撥／0009998－5
印刷所　三民書局股份有限公司
門市部　復北店／臺北市復興北路386號
　　　　重南店／臺北市重慶南路一段61號
初版一刷　2004年1月
編　號　S 941201
基本定價　參元捌角
行政院新聞局登記證局版臺業字第○二○○號

　　　　有著作權‧不准侵害

ISBN　957－14－3970－3　　(精裝)

兒童文學叢書

音樂家系列

有人說，巴哈的音樂是上帝創造世界之前與自己的對話，
有人說，莫札特的音樂是上帝賜給人間最美的禮物，
沒有音樂的世界，我們失去的是夢想和希望……

每一個跳動音符的背後，到底隱藏了什麼樣的淚水和歡笑？
且看十位音樂大師，如何譜出心裡的風景……

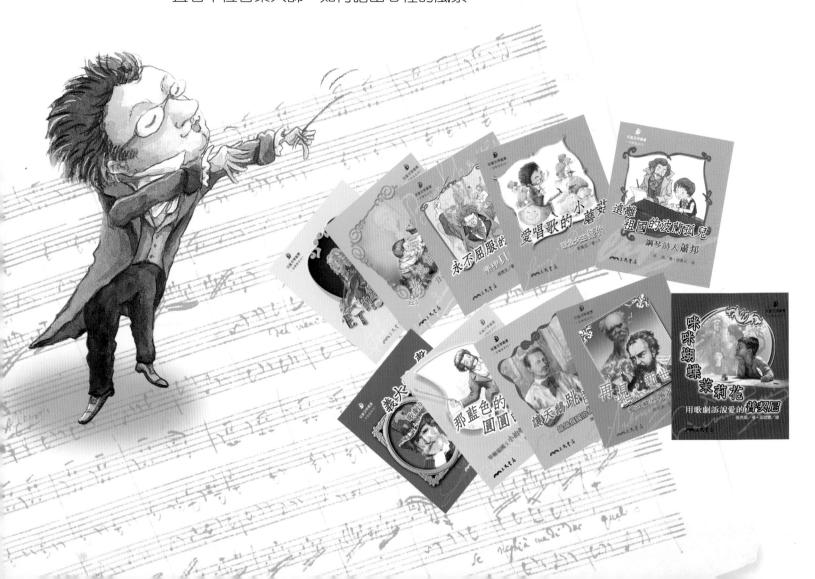